嚴復翰墨輯珍

嚴復臨唐人法帖

主　編　鄭志宇

副主編　陳燦峰

海峽出版發行集團
THE STRAITS PUBLISHING & DISTRIBUTING GROUP ｜福建教育出版社

京兆叢書

出品人 \ 總策劃

鄭志宇

嚴復翰墨輯珍

嚴復臨唐人法帖

主編

鄭志宇

副主編

陳燦峰

顧問

嚴倬雲　嚴停雲　謝辰生　嚴　正　吳敏生

編委

陳白菱　閆龑　嚴家鴻　林鋆

付曉楠　鄭欣悦　游憶君

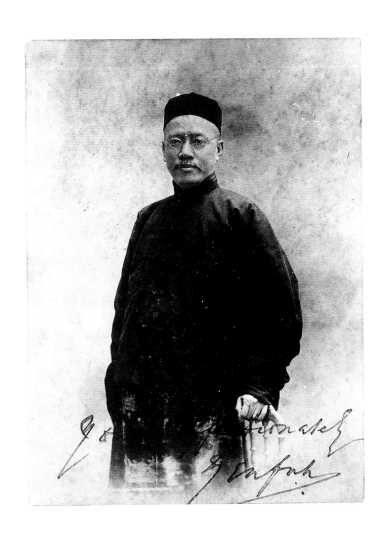

嚴 復

（1854 年 1 月 8 日—1921 年 10 月 27 日）

原名宗光，字又陵，後改名復，字幾道。

近代極具影響力的啓蒙思想家、翻譯家、教育家，新法家代表人物。

《京兆叢書》總序

予所收蓄，不必終予身爲予有，但使永存吾土，世傳有緒。

<div align="right">——張伯駒</div>

作爲人類特有的社會活動，收藏折射出因人而异的理念和多種多樣的價值追求——藝術、財富、情感、思想、品味。而在衆多理念中，張伯駒的這句話毫無疑問代表了收藏人的最高境界和價值追求——從年輕時賣掉自己的房産甚至不惜舉債去换得《平復帖》《游春圖》等國寶級名跡，到多年後無償捐給國家的義舉。先生這種愛祖國、愛民族，費盡心血一生爲文化，不惜身家性命，重道義、重友誼，冰雪肝膽資志念一統，豪氣萬古凌霄的崇高理念和高潔品質，正是我們編輯出版《京兆叢書》的初衷。

"京兆"之名，取自嚴復翰墨館館藏近代篆刻大家陳巨來爲張伯駒所刻自用葫蘆形"京兆"牙印，此印僅被張伯駒鈐蓋在所藏最珍貴的國寶級書畫珍品上。張伯駒先生對藝術文化的追求、對收藏精神的執著、對家國大義的深情，都深深融入這一方小小的印章上。因此，此印已不僅僅是一個符號、一個印記、一個收藏章，反而因個人的情懷力量積累出更大的能量，是一枚代表"保護"和"傳承"中國優秀文化遺産和藝術精髓的重要印記。

以"京兆"二字爲叢書命名，既是我們編纂書籍、收藏文物的初衷和使命，也是對先輩崇高精神的傳承和解讀。

《京兆叢書》將以嚴復翰墨館館藏嚴復傳世書法以及明清近現代書畫、文獻、篆刻、田黄等文物精品爲核心，以學術性和藝術性的策劃爲思路，以高清畫册和學術專著的形式，來對諸多特色收藏選題和稀見藏品進行針對性的展示與解讀。

我們希望"京兆"系列叢書，是因傳承而自帶韻味的書籍，它連接着百年前的群星閃耀，更願化作攀登的階梯，用藝術的撫慰、歷史的厚重、思想的通透、愛國的情懷，托起新時代的群星，照亮新征程的坦途。

《嚴復臨唐人法帖》簡介

　　本書輯録嚴復臨唐代褚遂良、懷仁、顔真卿、懷素四大家法帖四種，包括《文皇哀册》一組二件、《集王聖教序》一組、《争座位帖》一組五件及《論書帖》一組三件。

　　《文皇哀册》傳爲唐太宗駕崩後褚遂良所作哀詞，原作明末已失傳，今傳世有明人鈎模墨跡本和拓本兩種，原文見載於《文苑英華》，原作曾刻入董其昌《戲鴻堂法帖》。此册是否爲褚遂良所書雖有争論，然其作爲一件優秀小楷作品的藝術性却從無人置疑。相較原作的静穆質樸，嚴復所臨在保持森嚴的法度外更爲注重妍美筆意的表達，清新剛健處更近蘭亭筆調，所謂"瑶臺嬋娟，不勝綺羅"，於此可見也。現存嚴復臨帖中《文皇哀册》存七幀，内容或有重復，或有顛倒錯位，其中還有一幀摻入臨趙孟頫書法。惜未見全本，應是隨性多次臨寫，或當時法帖擺放順序有誤所致。

　　《集王聖教序》又稱《懷仁集王聖教序》，全稱《懷仁集晋右軍將軍王羲之書聖教序（附心經）》，由長安弘福寺沙門、據傳爲王羲之後代的懷仁從唐内府所藏王羲之遺墨中集字，自貞觀二十二年（648）至咸亨三年（672）歷時 24 年完成，後人評之曰"備盡八法之妙"，是研習王羲之書風的重要範本。嚴復臨懷仁《集王聖教序》存四幀，内容爲第一部分唐太宗所撰寫《大唐三藏聖教序》的前部分，行筆時而俊逸，時而典重，緩急得宜，用筆和結字都把握得十分輕鬆且到位，顯示出他對王羲之書風的嫻熟。

顏真卿《爭座位帖》也稱《爭座位稿》或《與郭僕射書》，與《祭侄文稿》《告伯父文稿》併稱“顏氏三稿”，是其行草書最重要的三件代表作之一。其内容爲唐廣德二年（764）十一月顏真卿致尚書右僕射、定襄郡王郭英义的信函，信中對於郭氏藐視禮儀、諂媚宦官的行爲表達出强烈的不滿和抨擊，充分體現了顏真卿忠正剛直的個性。此稿原跡早佚，存世者多爲歷代拓本，刻石存西安碑林。顏真卿也是嚴復書法重要的源頭，嚴復下筆的雄厚遒勁即來自顏書的營養。顏氏此帖原以秃筆書寫，歷來評價甚高，所謂“兼有《祭侄》《告伯》兩稿之奇”；嚴復臨帖所用紙筆都頗爲考究，因此表面氣息似乎與顏帖有別，然若細查，則字裏行間飛動詭形异狀之態、凝重勁拔之韻則處處吻合，氣韻飽滿，静動有態，很好地再現了此稿的跌宕浪漫之感。

　　《論書帖》墨跡本現藏遼寧省博物館，是唐代草書大家懷素的小草代表作，内容爲懷素自叙其書法心得，其中提到自王羲之《二謝帖》中所得啓發。卷後有趙孟頫等人所作跋語。此卷雖爲草書，然行筆渾穆静雅，頗具魏晋風度，與懷素晚年癲狂大草趣味迥异。嚴復臨《論書帖》全卷多遍，字形、筆法和舒朗的氣息都深合原帖，而點畫跳宕，亦可視爲個人獨特筆性所發。

目録

臨褚遂良 《文皇哀冊》

一組（二件）

晷藝開洛蕪蕪妖風順軋凝番

奉睿青宸同規言珠口契發

揮三五聲明邃齋泛野休兵靈

臺偃革外巖藏銑導河奉

壁學肆徐輪丘園散昂就日收

宜如天在斯刑衰動植化羡埴篇

傾地軸盜弄乾摳戎衣光啓霸政

宏暮天兵電照月陣風駈蚩尤

遍翦獯宬藏誅閏位不虔餘分

興戾先收秦組汾焚高袟轉圓上

略容光下瀟徙邑垂仁寶門灑惠

偹和司日迫靈心於將餞痛皇情

其如失凝清秋於廣路迥悲風

於長經柏梁而徐轉邁蘭池而

従蹕從督輕簳之遙逸動邊筋

01　高 | 22.3厘米
　　長 | 尺寸不一
　　材質 | 水墨紙本

維貞觀廿三年朔廿六日巳巳
大宗皇帝崩于翠微宮之含
風殿旋殯于大極之西階粤八月
庚子將遷坐于昭陵禮地鳳紀
疑秋龍帷將曙諸化同輾綿區
縞素袞子嗣皇帝覽風樹而
增感攀銅池而拊膺廻宗桃之
是寄傷往駕之無憑眞樽區
而悲序促靈景翳羽而愁雲興
去鯛滋遠清徽方閟爰詔司存

之蕭瑟嗚呼哀哉周營甫竁
漢砮泉閟遺風餘烈天長地
遙想神襟而騰茂縱史筆
而揚翹籠萬方悲而雨泣三靈
慘而雲浮曒厚德之長達仰高
天而攀慕嗚呼哀哉崇基永
煥置業方昭轂林搖落橋山巖
變襄平原凄芳白日遠深渚澹
芳秋雲飛覽銅爵而興慕傷
鼎湖之不歸嗚呼哀哉崤陵

傳芳瓊字其詞曰三微固祉五曜
垂文光昭司收對越塘勳族著
玄牡家傳緝雲高祖配天一人有
慶大行神武維幾作聖良書

玄壤隔山窮路靈衛朧英
輕池委素羲庭易晚松陰
難曙嘉聲於日月終有裕
於唐堯嗚呼哀哉于環

表餘雄光懷反正蒼哭爱發

朱旗首合璟瀛昏爇開洛

荒蕪妖風順軒凝菌奉睿

青宸同覘玄珠叶契發揮三

五聲明遷裔泛野休兵靈

臺偃草外巖藏銑邐河

奉辟學肆徐輪丘園散

帛就日攸宜如天在斯刑哀

動植化美壇簞傾地軸盗

弄乾摳戎衣光啟霸政宏

蓉天兵電照月陣風駞

蚩尤遍前羽獮窕咸誅閭

位不虞餘分興戾先收秦

組次棥高袟轉圓上略容

光下濟德邑垂仁賓門瀛

一庭易晚松陰難曙嘉聲

於日月終有裕於唐堯鳴

呼哀哉

呼哀哉嶙陵玄壤隅山霧路

盧衛齓英軺池委素義

吳維貞觀世三年觔世六日己
閶壹已太宗皇帝于翠微宮

之含風殿旋殯于大極之西階
適于八月庚子將遷坐于昭陵
禮也鳳紀疑秋龍帷將曙
化同蘇綿區縟素袁子嗣
皇帝覽風樹而增感攀
銅池而拊膺迫宗桃之是壽
傷往駕之無憑奠樽罍而
悲序促靈景翳而愁雲興
去劍滋遠清徽方闋爰詔司
存傳芳瓊宇其詞曰三微回社

五曜垂文光昭司收對越唐
勗族著玄牝家傳纁雲高祖

惠脩和司曰迫靈於心將餞
痛皇情其如失凝清秋於
廣路逈悲風於長經柏梁
而徐轉邁蘭池而徙躋
貸軺旂之遶逸動邊笳
之蕭瑟鳴呼哀哉周營甫
窾瓴漢啟泉闕遺風餘烈
天長地遙想神襟而騰
淺縱史筆而揚翮籠萬

方悲而雨泣三靈慘而雲浮
嗟摩德之長達仰高天而
攀慕鳴呼哀哉崇基永
燦置業方昭轂林搖落橋
巖巘友襄平原凄芳白日遠
媇者磨乃火司

傳芳瓊字其詞曰三微固祉五曜
垂父光昭司牧對越瑭勖旟著
玄牝家傳繪雲高祖配天一八有
慶大行神武維㡬作聖良書
自得高父戌性鳳表餘雄先懷

去魿滋遠清㴱方閟爰諮言在

維貞觀廿三年朔廿六日巳巳

大宗皇帝崩于翠㣲宫之含

風殿旋殯于大極之西階皇八月

庚子將遷坐于昭陵禮也鳳紀

疑秋龍帷將曙諸化同轄綿區

縞素袁子嗣皇帝覽風樹而

堉感攀銅池而撫鹰廻宗桃之

是寄傷往駕之無憑奠真樽盡

而悲雲興

進　　　　　　　　　
　猶　　　　　　　　
興庆先收秦組次樊高袟轉圓上
略容光下濟徙邑垂仁賓門瀝惠
脩和司日迴靈心於將餞痛皇情
其如失凝清秋於廣路遡悲風
於長經柏梁而徐轉邁蘭池而
徙蹕從衛輕旂之逶迤動邊箛

及正蒼兕爰發朱旗首令環瀛飄

旹埶開洛荒蕪妖風順軋凝畱

奉睿青宸同規言珠叶契發

揮三五聲明遐龝泛野休兵靈

臺偃革外巖藏銑邊河奉

璧學肄徐輪丘園散帛就日收

宜如天在斯刑衰動植化美壖篇

傾地軸盜弄乾摳戎衣光啟雷霸政

云云蟊天□電煥月車風馺蚩尤

蘂橐年辱凄号白日遠逵滄滄

号秋雲飛覽銅罍而興菓泰傷

鼎湖之不歸鳴呼哀哉嶠陵

玄壤隔山窮路盧衛糶英

輕池委素義庭易晚松陰

難曙嘉聲於日月終有裕

於唐堯鳴呼哀哉于璟

之蕭瑟嗚呼哀哉周營甫蹇驪

漢磴泉闈遺風餘烈天長地

遙想神襟而騰茂縱史筆

而揚翹籠萬方悲而雨泣三靈

悽而雲浮嘆厚德之長達仰高

天而攀暮嗚呼哀哉山棠其基永

煥置業方召穀林金谷橋山巖巘

琵鳴呼袁我周楚

泉闈遺風餘烈

神襟而騰踐縱

翹籠萬方悲而

脩和司曰逈靈心於

其如失凝清秋於

於長經柏梁而徐

徒蹕徇軨輕飾之

相青辰同規青
五聲明遐喬
花葉外出巖藏

之西
陵階
禮豐
不也
也陛
填

龍　袞

帷　字

將　嗣

曜　皇

皇帝　旋殯　于夫　岡

方悲而雨泣三靈慘而雲浮

嗟厚德之長違仰高天而

攀慕嗚呼哀哉崇基永

煥置業方昭轂林搖落橋

巖龕夾袞平原淒兮白日遠

深沿瀁兮秋雲飛覽銅爵

而興慕傷鼎湖之不歸嗚

呼哀哉嶠陵玄壤隅山窮路

盧衛飄英輕也委素羨載

惠脩和司曰迫靈於心悼餞

痛皇情其如失凝清秋於

廣路邇悲風於長經柏梁

而徐轉邁蘭池而徙之蹕

覧輊旂之遙遙動邊笳

之蕭瑟鳴呼哀哉周營甫

窴琲漢啓泉闈遺風餘烈

天長地遙想神襟而騰

淺從史筆而揚翹�篁龍萬

嗟秋雲飛覽銅

奉傷鼎湖之不歸

飜龍英輕池委素

氣崎嶇陵玄壤隅山

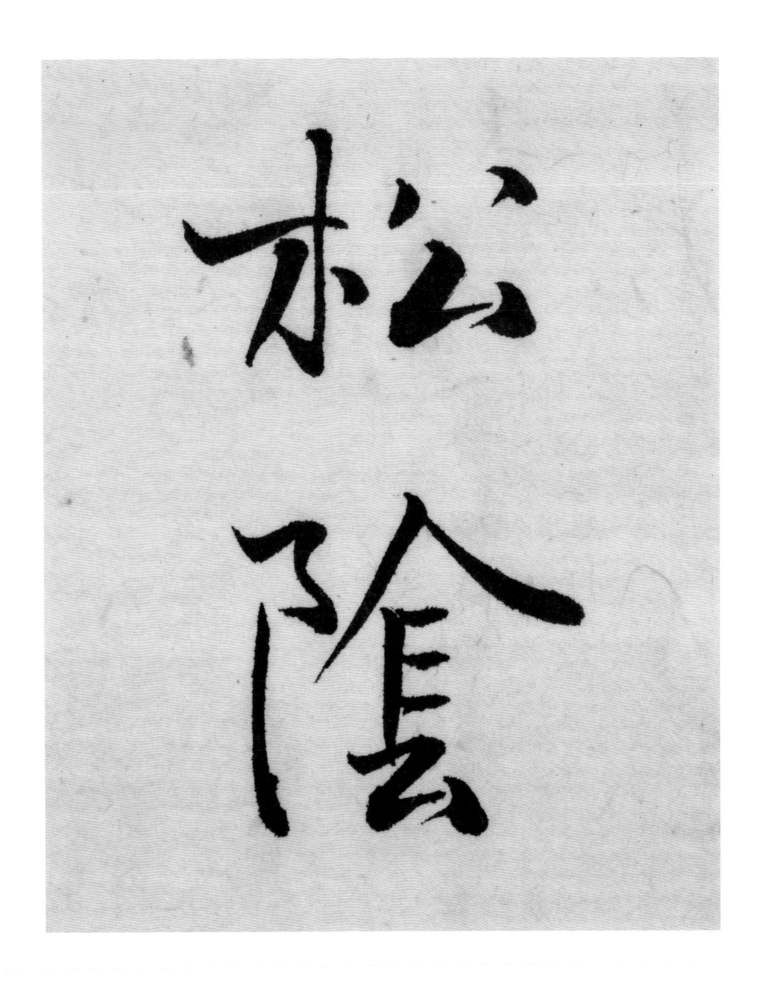

蚩尤遍前羽獮宾

徑不虔餘分興

組次楚高袂轉車

尧下濟德邑善

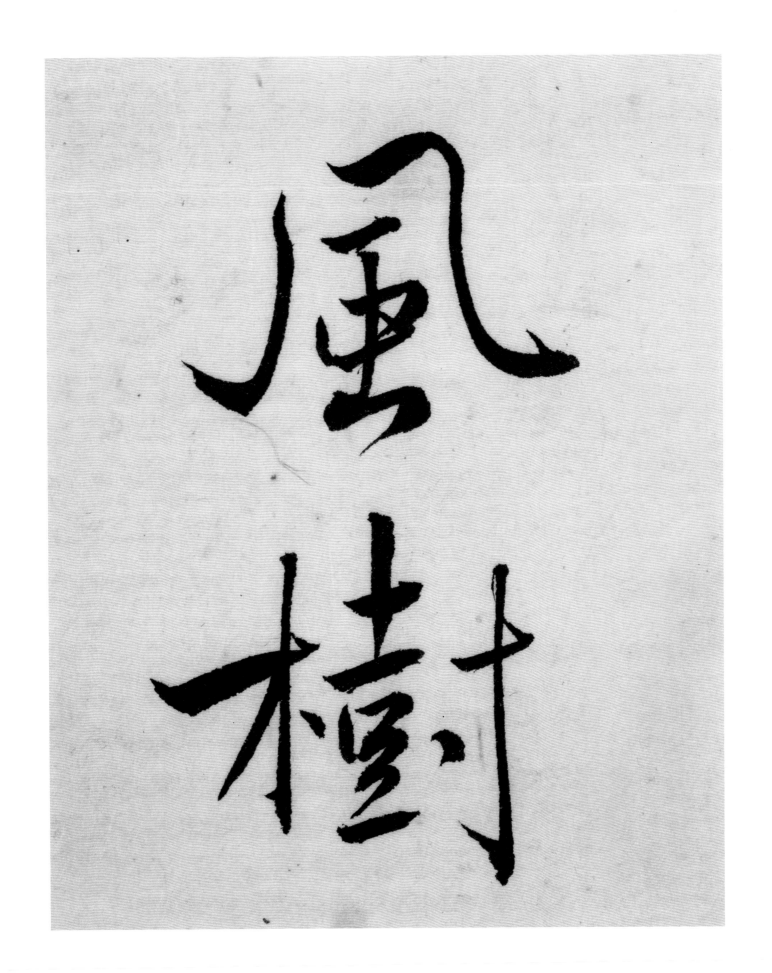

質轄飾之

之蕭琴鳴呼

竈龜漢啓泉

痛皇情其廣路遡悲而徐轉邁

临怀仁《集王圣教序》

之則攝於聲塵無滅無
生歷千劫而不古若隱若
顯運百福而長今妙道
凝玄遵之莫知其際法流
湛寂挹之莫測其源故
知蠢蠢凡愚區區庸鄙
投其旨趣能無疑惑者
哉然則大教之興基乎西
土騰漢庭而皎夢照東
域而流慈昔者分形分跡
之時言未馳而成化當
現常之世民仰德而知遵
及乎晦影歸真遷儀越

晨飛途間失地驚砂夕
趀空外迷天萬里山川撥
煙霞而進影百重寒暑
躡霜雨而前蹤誠重勞
輕求深願達周遊西宇
十有七年窮歷道邦詢求
正教雙林八水味道飡風
鹿苑鷲峯瞻奇仰異
承至言於先聖受真教

玄門慨深文之誄漈思欲
分條析理廣彼前聞截
偽續真開茲後學是
以翹心淨土法遊西域乘
危遠邁杖策孤征積雪

高｜ 22.3 厘米
長｜尺寸不一
材質｜水墨紙本

大唐三藏聖教序

太宗文皇帝製

弘福寺沙門懷仁集晉

右將軍王羲之書

蓋聞二儀有像顯覆載

以含生四時無形潛寒暑

以化物是以窺天鑑地庸

愚皆識其端明陰洞陽

賢哲罕窮其數然而天

地苞乎陰陽而易識者

以其有像也陰陽處乎

天地而難窮者以其無形

也故知像顯可徵雖愚

不惑形潛莫睹在智猶

迷況乎佛道崇虛乘幽

控寂弘濟萬品典御十方

世金容掩色不鏡三千之

光麗象開圖空端四八

之相於是激言廣被拯

含類於三途遺訓遵宣

導羣生於十地然而真教

難仰莫能一其旨歸曲

學易遵邪正於焉紛糾

所以空有之論或習俗而

是非大小之乘乍沿時而

隆替有言快法師者法

門之領袖也幼懷貞敏早

悟三空之心長契神情先

苞四忍之行松風水月未

足比其清華仙露明珠

詎能方其朗潤故以智通

無累神測未形超六塵而

北定乎陰陽而易識十

以其有像也陰陽窶乎

天地而難窮者以其無形

也故知像顯可徵雖愚

不惑形潛莫覩者在智猶

迷況乎佛道崇虛乘幽

控寂弘濟万品典御十方

舉威靈而無上抑神力

而無下大之則弥於宇宙細

大唐三藏聖教序

太宗文皇帝製

弘福寺沙門懷仁集晉

右將軍王羲之書

蓋聞二儀有像顯覆載

以含生四時無形潛寒暑

以化物是以窺天鑑地庸

愚皆識其端明陰洞陽

賢哲罕窮其數然而天

域而流慈普者分形分跡

之時言未馳而成化常出

現常之世民仰德而知遵

及乎晦影歸真遷儀越

世金容掩色不鏡三千之

光驪農家開圖空端四八

之相於是激言廣彼披拯

含類於三途遺訓遺宣

道弈羣生於十地然而真教

之則攝於高家糅舉无喊萬

生應千劫而不古善隱零

顯運百福而長合妙道

凝立遵之莫知其際法流

湛寂抱之莫測其源故

知春蠢之凡愚迢之庸鄙

投其有趣能无疑哉或者

哉然則大教之興基乎西

主騰漢庭而昭夢照東

詎能方其朗潤故以智通

無累神測未形超六塵而

迥出隻千古而無對凝心

內境悲正法之陵遲栖慮

玄門慨深文之訛謬思欲

分條析理廣彼前聞截

偽續真開茲後學是

以翹心淨土往遊西域乘

危遠邁杖策孤征

難彷冀能一其百歸曲
學易遵耶正於寫倣紅
所以空有之論或習俗而
是非大小之乘作法時而
陛替有言恢法師者法
門之領袖也多懷貞敏早
悟三空之心長契神情宄
苞四忍之行於風水月未
茲於其清華山露明珠求

暑飛逐荷失地莪騫砥夕

越空外迷天萬里山川攬

煙霞而進影百重寒暑

躋霜雨而前蹤誠重芳

鞋來深屐達周遊西守

十有七年家廛道邦詢泳

正教雙林八水味道冷風

廬苑鷲峯瞻奇仰異

承玉言於先聖愛真教

文林水味末

鸶鸟峰月瞳瞳

言才先睡言

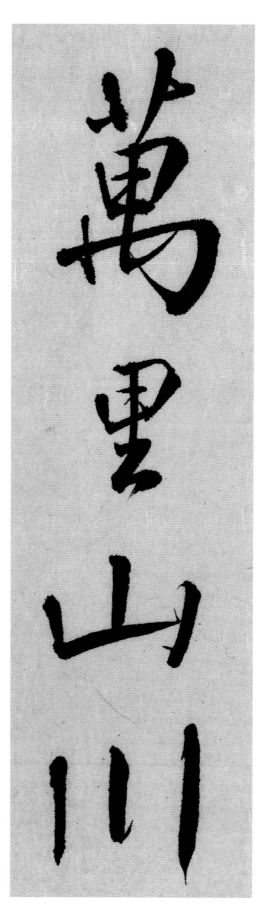

萬里山川

周遊兩宇

松風水月

仙露明珠

弘江
之福

顯運

形潛莫覩靚

洗手佛道興

群弘濟万品

有像也隂

而雜寤者

知像顯岡

臨顔真卿《争座位帖》

一組（五件）

01

高 ｜ 22.3 厘米
長 ｜ 尺寸不一
材質 ｜ 水墨紙本

長守貴也可不儆懼乎
書曰汝惟弗矜天下莫与
汝爭功汝惟不伐天下莫与
汝爭能以齊桓公之盛業片

道
失徑率意而招慮不顧
班秩之高下不論文武之左右
茍以取悅軍容容為以曾不
顧百寮之側目之何異清畫

清畫攬金之士武甚水謂也
君子愛人以禮不聞姑息償射
得不深念之乎再卿竊聞
軍容所以為人清修梵行深
入佛海利衆塗割恬於
心固不以一毀加怒一敬加喜
況采收東京有彌賊之業守陝城
有戴天之功朝野之人麗英貴
仰堂獨有分拾償射乱当仍半
席之座惟尺之地泊其志乱目
鄉里上嚙宗廟上爵朝廷上

十一月日金紫光祿大夫檢
校刑部尚書上柱國魯郡
開國公顏真卿謹奉書
于右僕射定襄郡王郭
閣下蓋太上有立德其
次有立功是之謂不朽抑
又聞之端揆者百寮之師
長諸侯王者人臣之極
今僕射挺不朽之功業當
今僕射抗

冠一時挫思明跋扈之師
抗迴紇無獻之身
畫凌煙之閣名藏太室
廷

言勤之則九合諸侯一匡
天下葵立之會徵有振
於而𢌞紇國坡老九國坡老
十九十里言晚節末路
之難也從古至今高祖太宗
郭氏郭去前菩提寺
行香僕射指麾尾窄相一
坐魚開府及僕射率諸軍

軍將為一行坐笫二行從
權於未可行況積習更以為
一昭以郭令公父子之軍破
犬羊凶逆之眾眾情所喜

九十五言晚節末路之
難也從古至今惟我高祖太
宗已朱未有行此而不理厰
此而不亂者也前者莘提
寺行香償射拾塵牟
相与兩省臺省已下常幹官並
為一行坐魚開府及償射
牵諸軍將為一行坐莘

師保傳當�◻左右迤侍邪自為一
行從芳以終未嘗幹錯九師之
監幹之從右以终未嘗幹鐕玉如節
度軍將為有本班術監有卿學
之班將軍有將軍之位惟是
開府特進並是勳官用蔭即
有高卑階級會讌合依論敍
償射之顧尚書乃乃同
早吏文授宗書百官志八
座同是苐三品高自標政
家婚外別作二品高自標政
改誠則尊崇向下擠挑莘

一時從權猶未可以沅
猶匸更◻之一作以郭令
公申延以父子之軍敗犬羊
先運之眾霧情修喜恨
不頂而戴之是用省興
道之會償射又不悟前
失往牽意而拾魔不顧
班秩之高下不論文武之左

高丨22.3 厘米
長丨尺寸不一
材質丨水墨紙本

書曰爾惟弗矜於天下莫與
汝爭功爾惟不伐我天下莫與
汝爭能以齊桓公之盛
業片言勤王則九合
諸侯一匡天下葵丘之
會微有振矜而叛者
九國故曰行百里者半

恬於恐圖不以一毀加怒一敦加喜
況收東京有
戴天之功朝野之人所共貴何堂
獨有分挍射哉尚何半席之座
尺寸地然後其志就且鄉里上
齒宗廟上爵朝廷上位皆有
等威以明長幼以得彝倫
敘而天下和平也且上自宰相御史
大夫兩省五品供奉官自為一行十二
衛大將軍次之三師三公含僕少

右苟以取悅軍容為心曾
不顧百寮之側目亦何異
清晝攬金之士哉甚非
謂也君子愛人以禮不聞姑
息僕射得不深念之乎真卿竊聞軍容
之為人清修梵行深入
佛海加以利養塗割悟

乃傷甚況再於公堂猶此
當伯堂為命公初到別不
肯修披僵俟就命六非理
屈朝廷紀綱頂其存立過
不陳壞之怨及身閒陰
天子忽震電含忠責
歎彝倫之人則僕射
將何辭以對

眾尊知雜事御史別置一
榻使使百寮共瞻仰
斯不亦可乎聖皇時闢府高門
士承恩宣傳二品如此橫座不闊
別有札數何必令他失位如
秦輔國僑承恩澤經居
左右僕射及三公之上今天下
謌叛平古人云蓋表三友損
者三友願僕射与軍容
為直諒之友不雕僕射為軍
容後棻之友又一昨崇僕射

座堂橫安一位如御史臺眾
尊知雜事御史別置一榻
使百寮共瞻仰斯不亦

行乃似同甲吏又攖宗書
百官志一座固是第三品階
及國家始外別作二品高自標
段誠則尊崇向下擯排傷甚

03

高│22.3 厘米
長│尺寸不一
材質│水墨紙本

以功績院高 恩澤莫二冠

毀冕久易弁群偏貴者爲甲

所淩尊者爲賊所偪一至於此

出入王命衆人不敢爲此不可

令居本位須別示有尊崇

用蔭即有階級爲甲會讌谷

依偏敘豈可袋冠毀冕久易

尋著備貴者爲中所淩尊老

爲賊所偪一至於此振古未聞

如鼎軍容階雖開府荷官即

監門將軍朝建列位自

有次敘但以功績院高恩

澤莫二出入王命羅人不敢

爲此不可今居本位須別示有

尊崇只可於寧軍相師保座

南橫安一位如御史臺衆尊

剌史平益不升矣今阮三廳

齊列至明不同剌史且尚書

常坐令償射同是二品只校

上下之階六衝常率及二正三品

又水隔品段敬之類尚率

償射特貴張目見尤介衆

之中不欲顯過今者興道之

會遠東遼非舟獨八座尚

書敍全便向下座州縣軍

城之禮六坐末特朝廷公讌

宜不應爲此今阮其此償

射意只應以爲常書之與償

射爲州佐之與縣令平爲

以尚書同於縣令則償射

見尚書令今得如上佐事剌史

04

高 | 22.3 厘米
長 | 尺寸不一
材質 | 水墨紙本

十一月日金紫光祿大夫捨授
僕射之顧尚老仍乃得同異
吏又壞宋書百官志八座同皆
第三品隋及國家始㳄別
作二品高自標致誠則尊崇
向下擠排傷甚況再之公堂
獨㘱堂伯堂為合公初到不
銀紛披僅倪就命之非理屈
朝廷紀綱頂共存立過㳄漆
壞之恐及身則天子忽震電

高 | 22.3 厘米
長 | 尺寸不一
材質 | 水墨紙本

友願僕射与軍容為直諒之友
不願僕射為軍容僚友亦之友

冠一時杜思回趾虚之卿

抗迴纪言獻請故得身

畫凌煙之閣名藏太室

廷其咸美於而後之始

難故曰滿而不溢所以

長守富也高而不危所以

長守貴也可不儆懼乎

書曰惟弗矜天下莫與

汝爭功汝惟不伐天下莫與

汝爭能以齋桓公之盛業焉

十一月日金紫光祿大夫撿

挍刑部尚書上柱國魯郡

開國公顏真卿謹寫書奉

于右僕射定襄郡王郭

閣下蓋太上有立德其

次有立功是之謂不朽抑

又聞之諡撰者百寮之師

長諸侯三者人臣之極地

今僕射挺不朽之功業當

今僕射挺不朽之功業當

爲世出功

軍將為之行坐至一時許

權粒未可仰况積習更以之手

一暗以郭舍以父之軍破

大軍乘逆之眾眾情所喜

恨不頂而戴之星用為與

道之會償射又不悟之前

失徑率意而指麾不顧

班秩之高下不論文武之左右

尚以取悅軍容容為然嘗不

言歡言則九合法度一匡

天下葵立之會徵有振

矜而救去九國故曰行至

去生九十里言晚節末路

之難也徑右至今

之策未省行與而不理廢此而不

郁郁去也前去菩提寺

行香償射拾魔毫窃窃相一

行与兩省臺省之下弗奈官奈官為

上高高且又業封之下去軍

入佛海利裹塗割怗弘於

惡固不一毀加怒一敬加喜

況又收東京有弥賊之業守陝城

有戴天之功朝野之人所共貴

行堂獨有於拾償射乱尚行半

席之座處尺尺地泗其恋乱宜

鄉里上豈宗廟上爵朝建止

清晝攬金之士武謂也
君子愛人以禮不聞姑息
得不深念之乎再卯竊聞

部尚書樣

公一顏真卿

僕射之襄

臨名藏大空

笑所於之黑以也

而不溫所以

而不見所以

長守貴也書曰安爭功巧雖弗

畫凌煙之廷年又其咸難故古曰滿

難也以信古　朱其十有行行　亂而志也

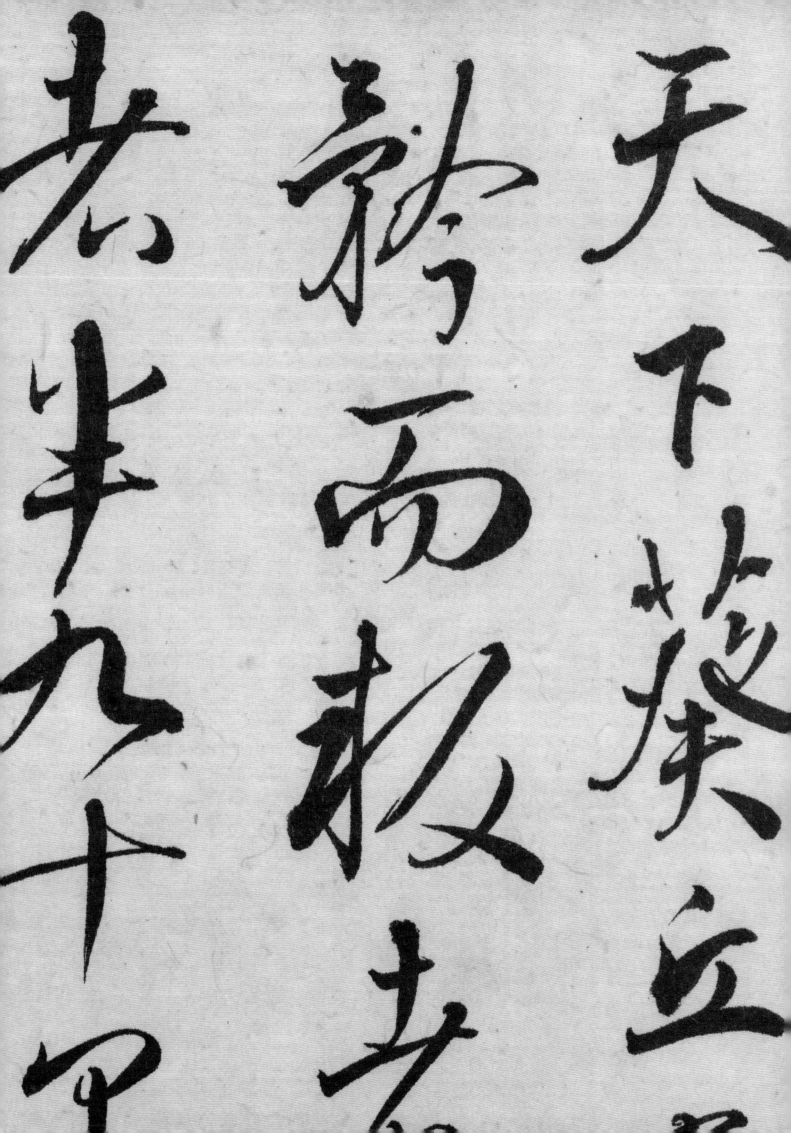

惟孤桀心圖孙以一毀加怒一敬加喜

況乎收東京有彌賊之業守陝城有

戴天之功朝野之人所共貴仰豈

獨有公於償射我尚何半席之座

延尺之地能洞其志乱且鄉里上

崇宗廟上爵朝廷上位皆有

等威以叙長幼坆浮彝倫

敘而天下和平也且上自宰相御史

大夫兩省五品供奉官自為一行十二

衛大將軍又云二師三云　此云

右苟以取悦軍客為然曾

不顧名察之側目不何異

清畫攫金之士武甚邦

謂也君子愛人以禮不聞姑

息竊見償射得不深念

之乎真偶竊閒軍容

之為人清修枯行深入

弗毎加以利裹金剖悟

郡一那以郡

無以父子之軍敗矣

眾震寮情怡所喜

雨戴之是用省雨

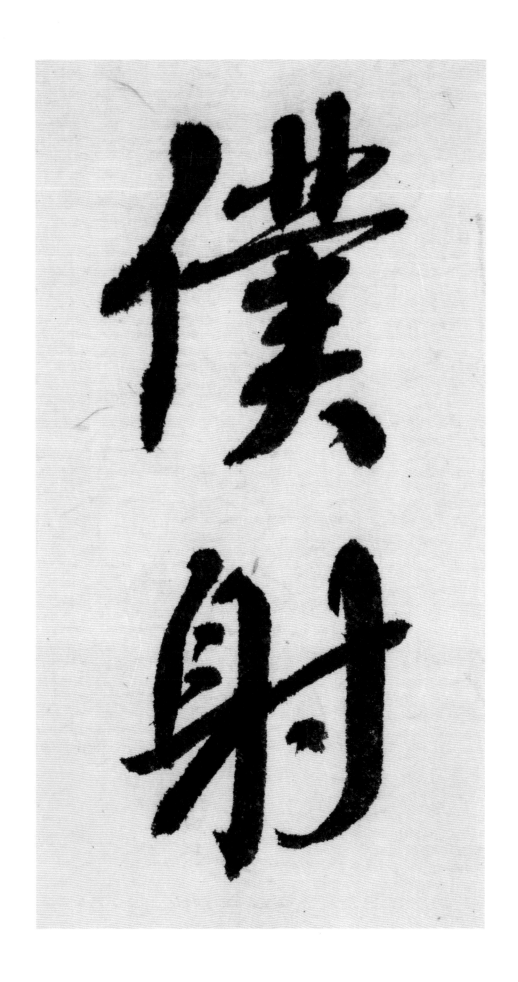

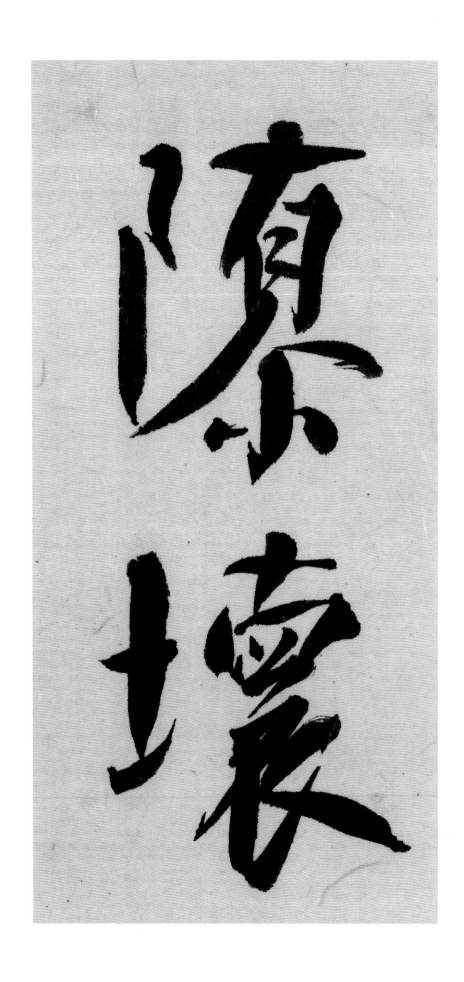

業片言勤王則

諸侯一匡天下將

會徵微而振於

九國牧曰行百里

忽圄弦以一殷

松泉有弥賊

朝野之人野朝

真卿

疏疏糖

今清修竹枕

加乙利裹全

微翔

振

久又

牧回行

十

一言一動

一匡天

如魚軍容階雕開府官即
監門將軍朝連列位自
有次敘但以功績沈高恩
澤莫二出入王命眾人不敢
為沈不可令居本位須別有
尊崇只可于揮軍相師保座
南橫安一位如御史臺眾尊

用蔭即有階級萬事會燕蓉

依倫敘置可設農冠殿冕依傷

聾儉貴者為卑所陵尊者

士承國恩宣傳二品如此權產士子酒
別有未數何必令他失位如
礼輔國僑承國恩澤經唐
左右僕射及三公上令天下
鬚撥平古人豈蓋者三友損
若三友顧僕射与軍容
為宜諒之友不那償射為每
容俊蒙三友又一昨以蒙償射

眾尊知雜事御史別置

榻使使百寮其浮瞻佛

斯於一可半聖里寺司

陳國熙宣傳

有禮裝數人

輔國國偉

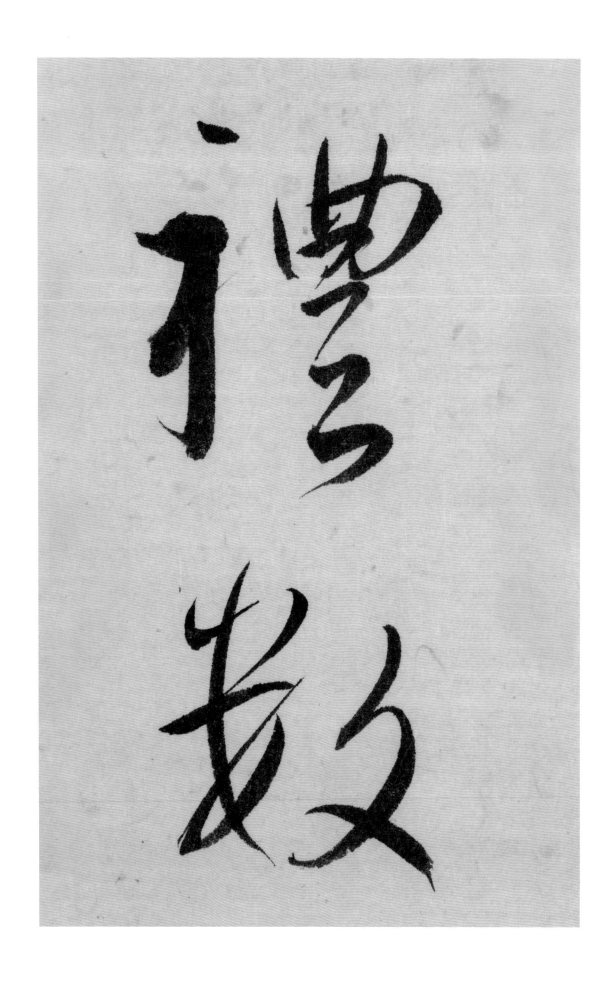

放又

政又為

東喬雲

東

士起窮籠

愛文人禮

不深念

及國家昭

標政減則

甚況毎撓

舍得如止佐書

撐影令則僕

佐言與影信

筆

便向下座州縣

延未特朝拜

花此今既花

臨懷素《論書帖》

一組（三件）

东之可涤贰著其同风

疲止本之以家止以家国

城後而多至能免至援法

事后船舡沱要不乃去乃

便而未好自不不好可此

去事二海去可去山中为

为

為雲山而不高地之豐雲為
澤身身不不深水之不不清

01　尺寸 | 22.3×25.3 厘米
　　材質 | 水墨紙本

此事三海去而去山中
易易也而三易而不高地
之不雲為至易不除水
之易清為至不精右
覺今名後求乙一除食
莊其自風度已來至一
來丘蒙此城之來易
至然之王孫清信

為毫末以不為高地之譬云云為

云氣不深水之不清為

云云不精右與名於後

末之言源武若出自風

廢迤末之一束已蒙萌

域之亦為言歟逸皇臨

佳車以雖形況憂不古

涇曰而末以自不心乎

口兄吩六孫及舊也延祐五年

十月廿三日為彥清書翰林

學士承旨榮祿大夫知制誥

兼脩國史趙孟頫書

以觀其詩意不能深邃

而求為句不妨平順此皆

二病而古之中有之者

慷慨者以為妙言難於

顯逸千家叢化經不離魏

晉法度故也後人能書者

隨傷猶不失古法不淺

若為壽可一義也

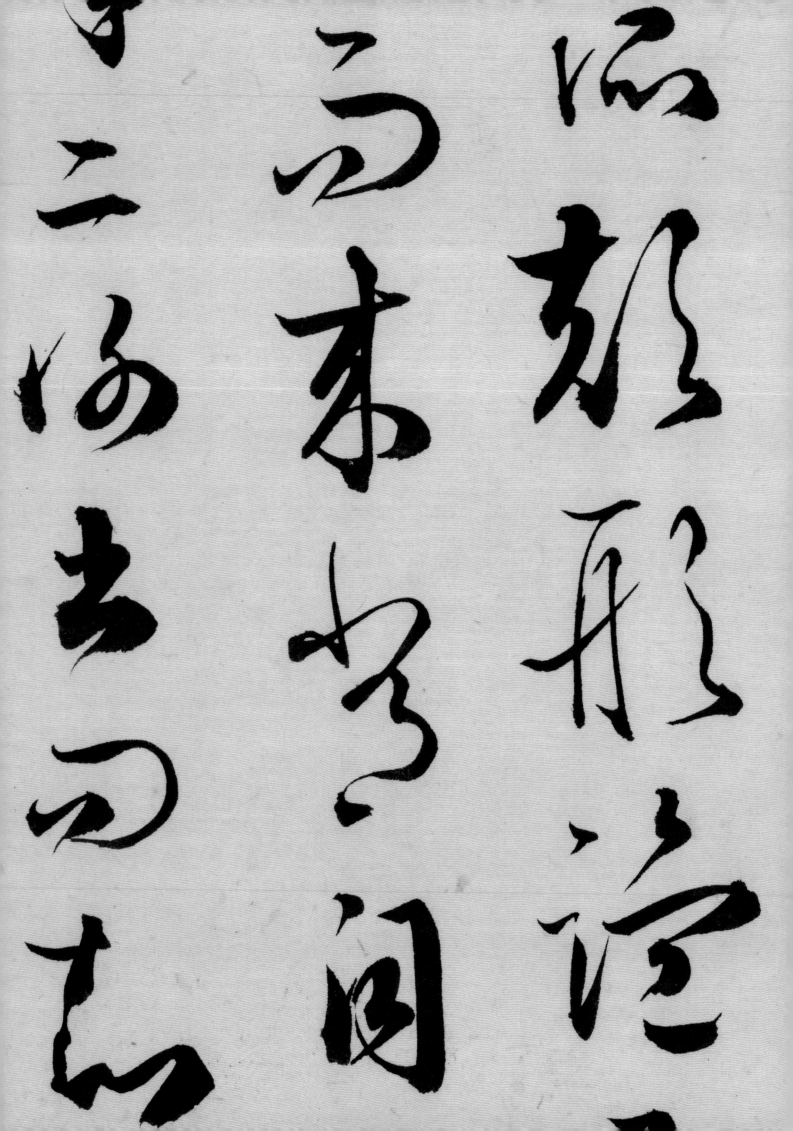

流郡耶语

高来好同

寸二海去而可志

為主者必以小言自豪曰而福主言以而禃

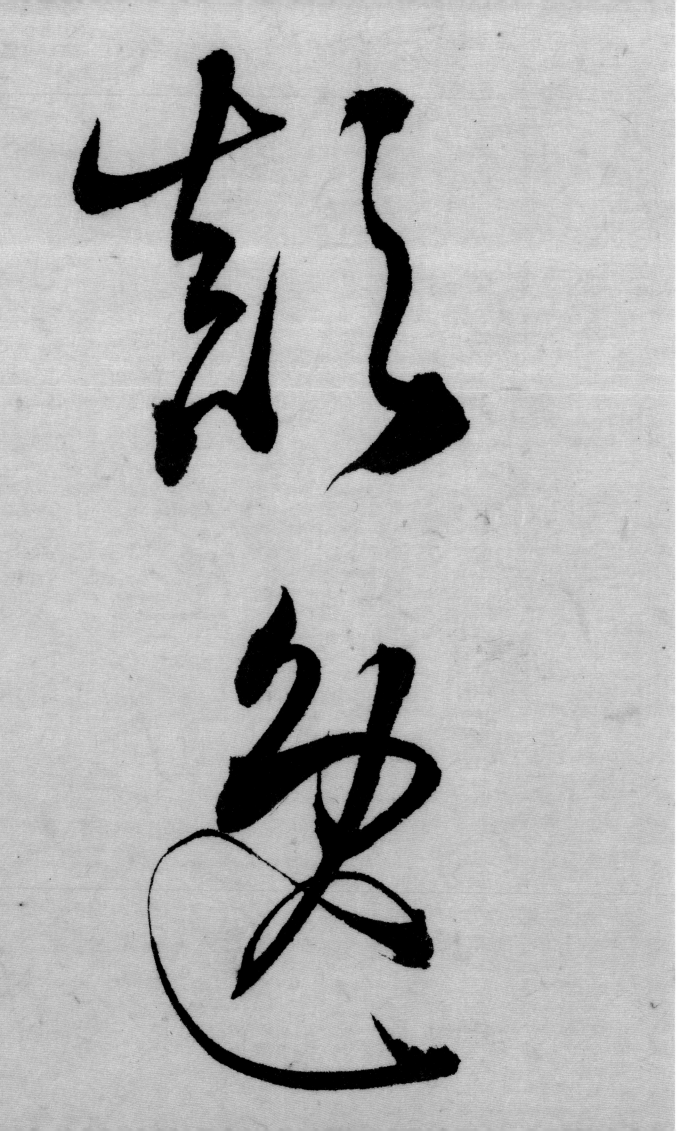

風度已久束已

前城之束西

王孫清傳

圖書在版編目(CIP)數據

嚴復臨唐人法帖/鄭志宇主編;陳燦峰副主編. 一
福州:福建教育出版社,2024.1
（嚴復翰墨輯珍）
ISBN 978-7-5334-9817-7

Ⅰ.①嚴⋯　Ⅱ.①鄭⋯　②陳⋯　Ⅲ.①漢字－法書－
作品集－中國－現代　Ⅳ.①J292.28

中國國家版本館 CIP 數據核字(2023)第 232408 號

嚴復翰墨輯珍
Yan Fu Lin Tangren Fatie
嚴復臨唐人法帖

主　　編：鄭志宇
副 主 編：陳燦峰
責任編輯：黃曉夏
美術編輯：林小平
裝幀設計：林曉青
攝　　影：鄒訓楷
出版發行：福建教育出版社
出 版 人：江金輝
社　　址：福州市夢山路 27 號
郵　　編：350025
電　　話：0591-83716936　83716932
策　　劃：翰廬文化
印　　刷：雅昌文化（集團）有限公司
　　　　　（深圳市南山區深雲路 19 號）
開　　本：635 毫米×965 毫米　1/8
印　　張：15
版　　次：2024 年 1 月第 1 版
印　　次：2024 年 1 月第 1 次印刷
書　　號：ISBN 978-7-5334-9817-7
定　　價：118.00 元